Cet ouvrage est un en
peu bariolé de photos prises entre
1981 et 2008, au fil de mes séjours au
Vénézuéla, ma terre natale et le Pays
basque, ma terre ancestrale.

Des paysages, des plantes, des
animaux, mais aussi un clin d'œil à moi-
même et à ma propre famille, sans
oublier les « llaneros » des grandes
plaines vénézuéliennes...

Somme toute, une recherche
esthétique des formes et des couleurs
que la Nature, sauvage ou
domestiquée, nous offre constamment.

Photo couverture : Un rosier cultivé en
montagne. Vénézuéla. 1992.

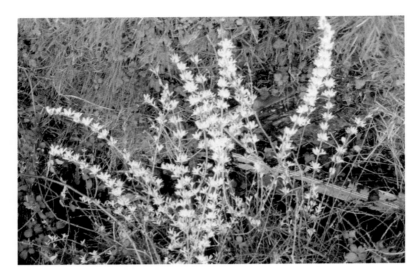

Forsythia. Jardins familiaux de la Floride. Bayonne. 2006.

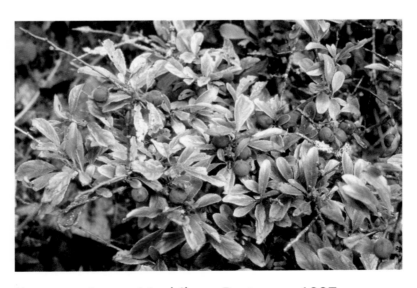

Prunus spinosa. Morbihan. Bretagne. 1997.

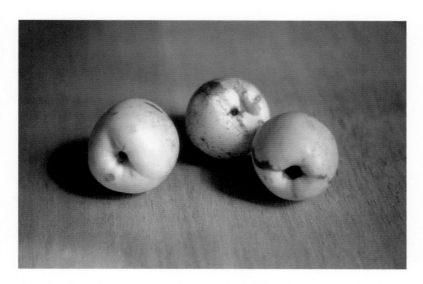

Chaenomeles x *superba*. Cultivé à Bayonne. 2003.

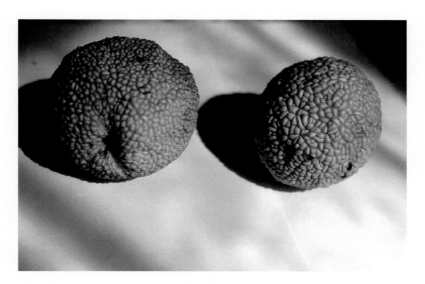

Maclura pomifera. Cultivé au Pays basque. 2003.

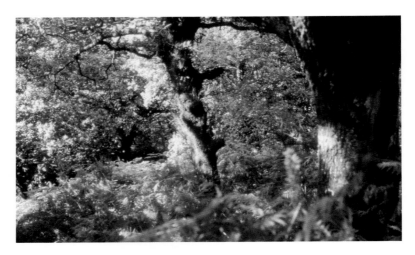

Forêt de chênes (*Quercus robur*) Louhossoa. 1995.

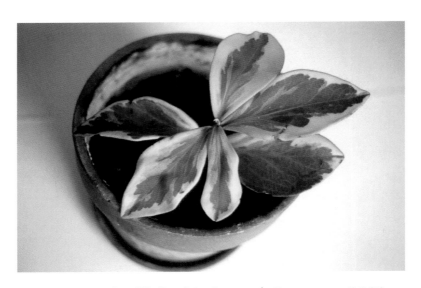

Peperomia clusiifolia 'Variegata'. Bayonne. 2003.

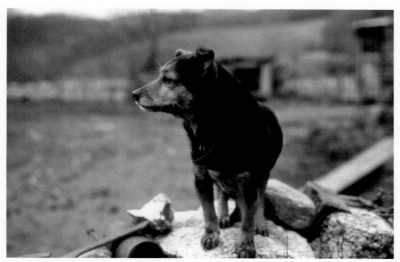

Chien ratier de ferme. Louhossoa. 1994.

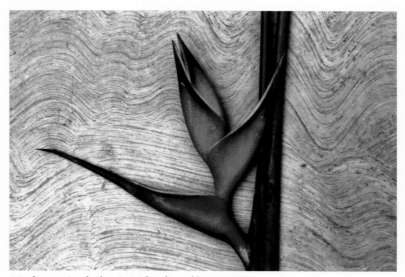

Heliconia bihai. Vénézuéla. 1989.

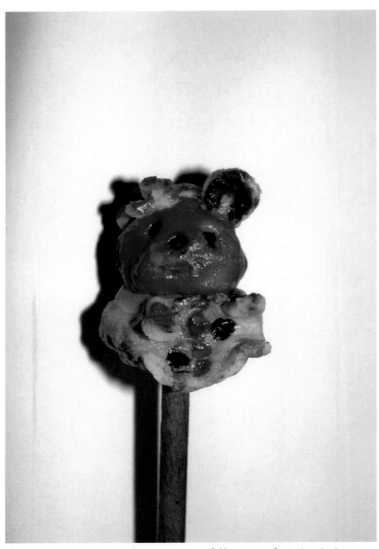

Objet en pâte crée par ma fille María Virginia.
Caracas. 1991.

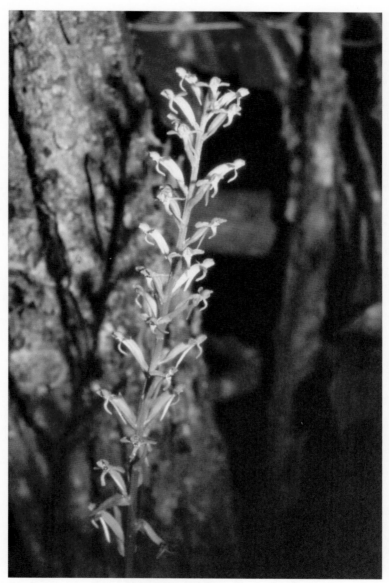

Habenaria hexaptera. Vénézuéla. 1991.

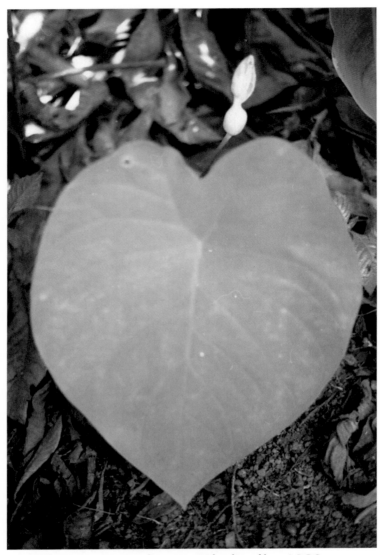

Caladium smaragdinum. Vénézuéla. 1989.

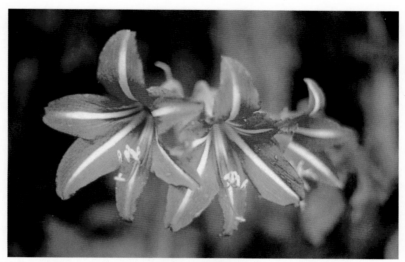

Hippeastrum. Vénézuéla. 1989.

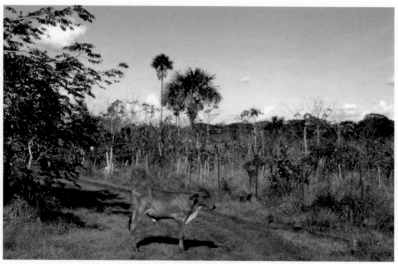

Llanos de Calabozo. Vénézuéla. 1984.

Forêt de montagne. Vénézuéla. 1989.

Végétation des « páramos » des Andes vénézuéliens. Mérida. 1988.

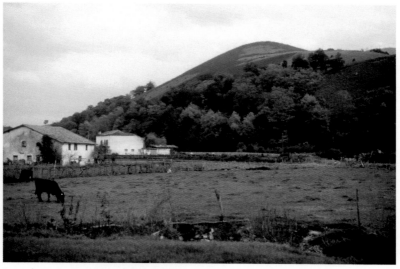

Louhossoa. Pays basque. 1986.

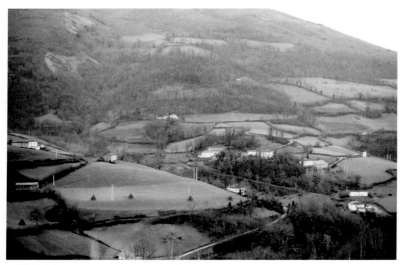

Valcarlos. Navarra. 1986.

Arum italicum. Valcarlos. Navarra. 2008.

Llanos de Calabozo. Vénézuéla. 1982.

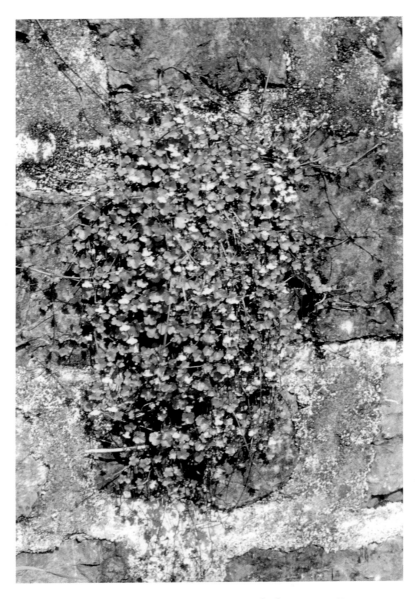

Cymbalaria muralis. St-Jean-Pied-de-Port. Pays basque. 2008.

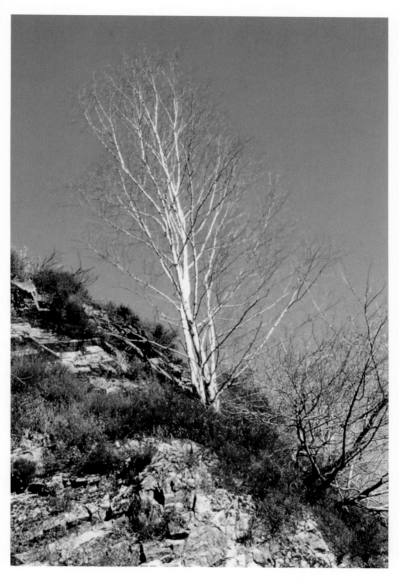

Betula pendula. Valcarlos. Navarra. 2008.

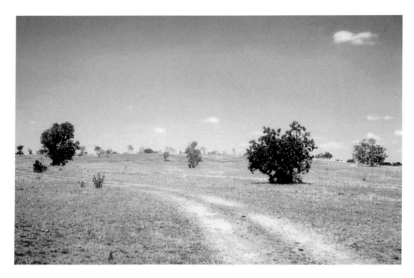

Llanos de Calabozo. Vénézuéla. 1982.

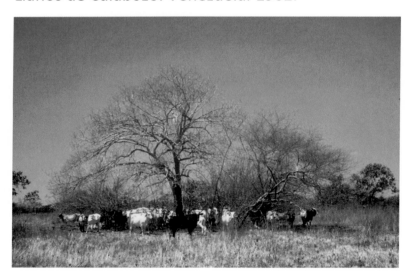

Llanos de Calabozo. Vénézuéla. 1982.

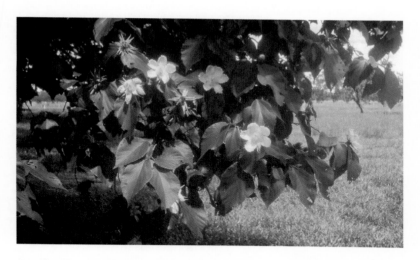

Luehea candida. Llanos de Calabozo. Vénézuéla. 1982.

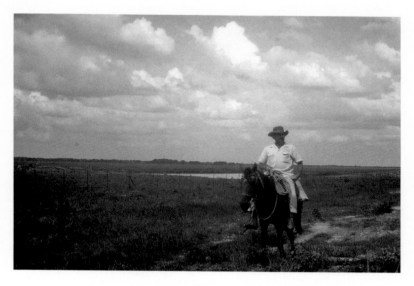

Un « llanero » Llanos de Calabozo. Vénézuéla. 1982.

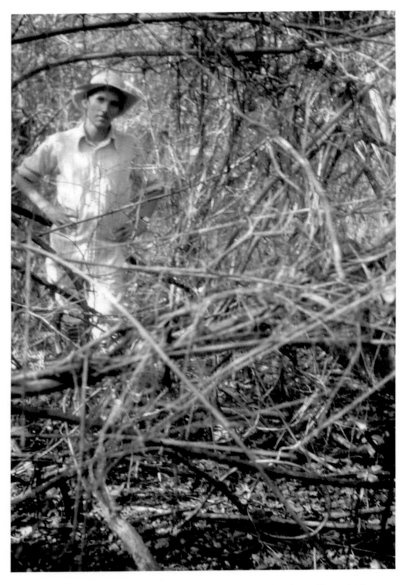

Moi-même. Llanos de Calabozo. Vénézuéla. (Photo prise par Nelson Parra) 1981.

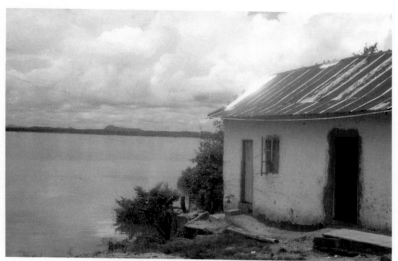

Le grand fleuve Orinoco. Vénézuéla. 1982.

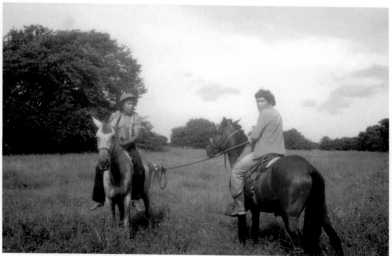

Deux frères « llaneros » Llanos de Calabozo.
Vénézuéla. 1982.

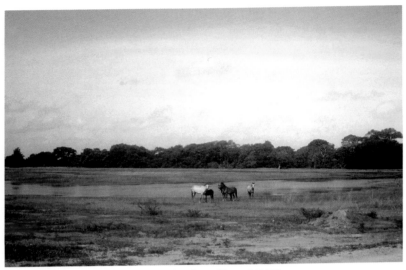

Llanos de Calabozo. Vénézuéla. 1982.

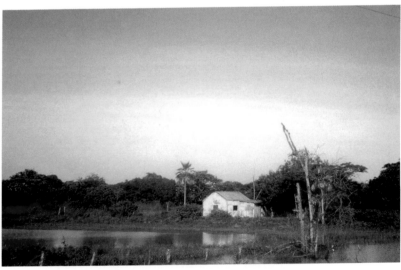

Llanos de Calabozo. Vénézuéla. 1982.

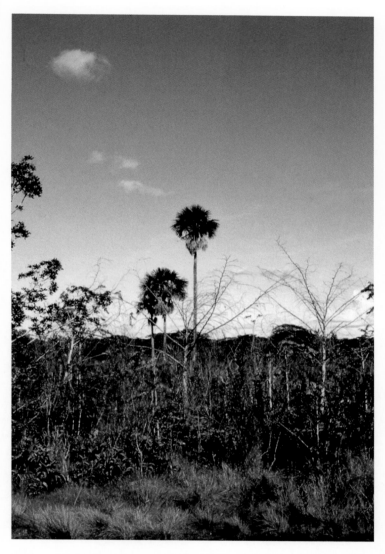

Un « morichal » avec *Mauritia flexuosa*. Llanos de Calabozo. Vénézuéla. 1984.

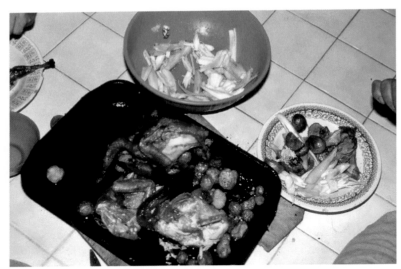

Repas de bienvenue de mon père à mon retour de France. Poulet et pommes de terre au four. Les endives ont été cultivées par lui. Vénézuéla. 1986.

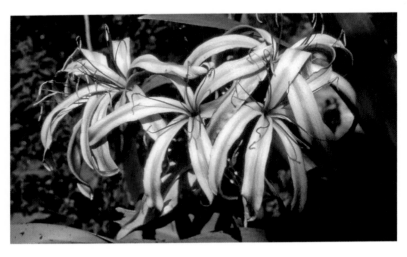

Crinum asiaticum cultivé. Vénézuéla. 1986.

Llanos de Calabozo. Vénézuéla. 1984.

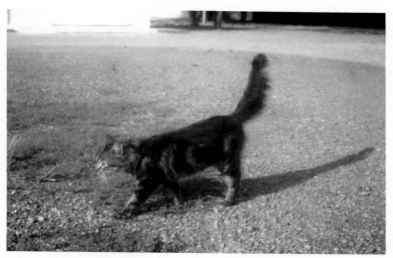

Mon chat « Muñeco » Llanos de Calabozo.
Vénézuéla. 1982.

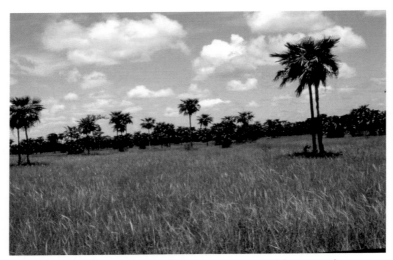

Palmeraie de *Copernicia tectorum*. Llanos de Calabozo. Vénézuéla. 1984.

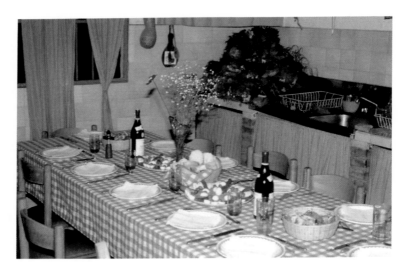

Dîner de célébration familiale chez mes parents. Vénézuéla. 1989.

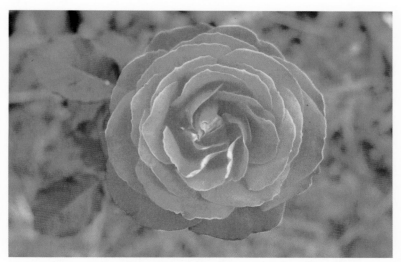

Un rosier cultivé en montagne. Vénézuéla. 1992.

Primula vulgaris. Pays basque. 1994.

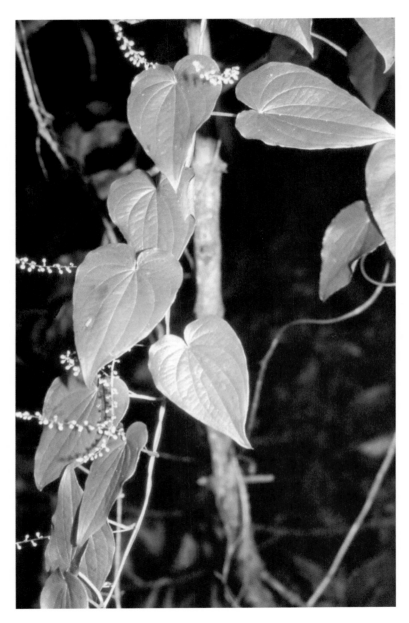

Dioscorea polygonoides. Vénézuéla. 1991.

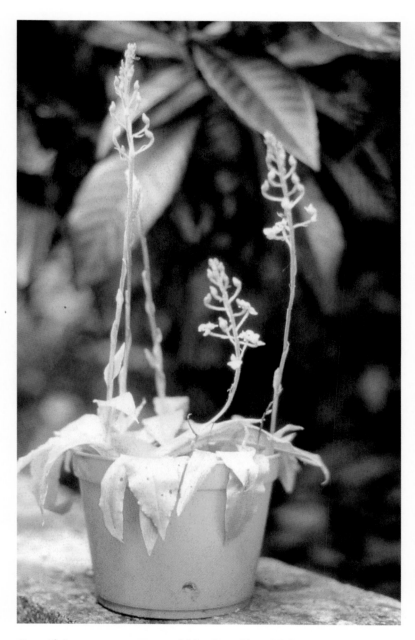

Ponthieva racemosa. Vénézuéla. 1991.

9569430R00018

Printed in Germany
by Amazon Distribution
GmbH, Leipzig